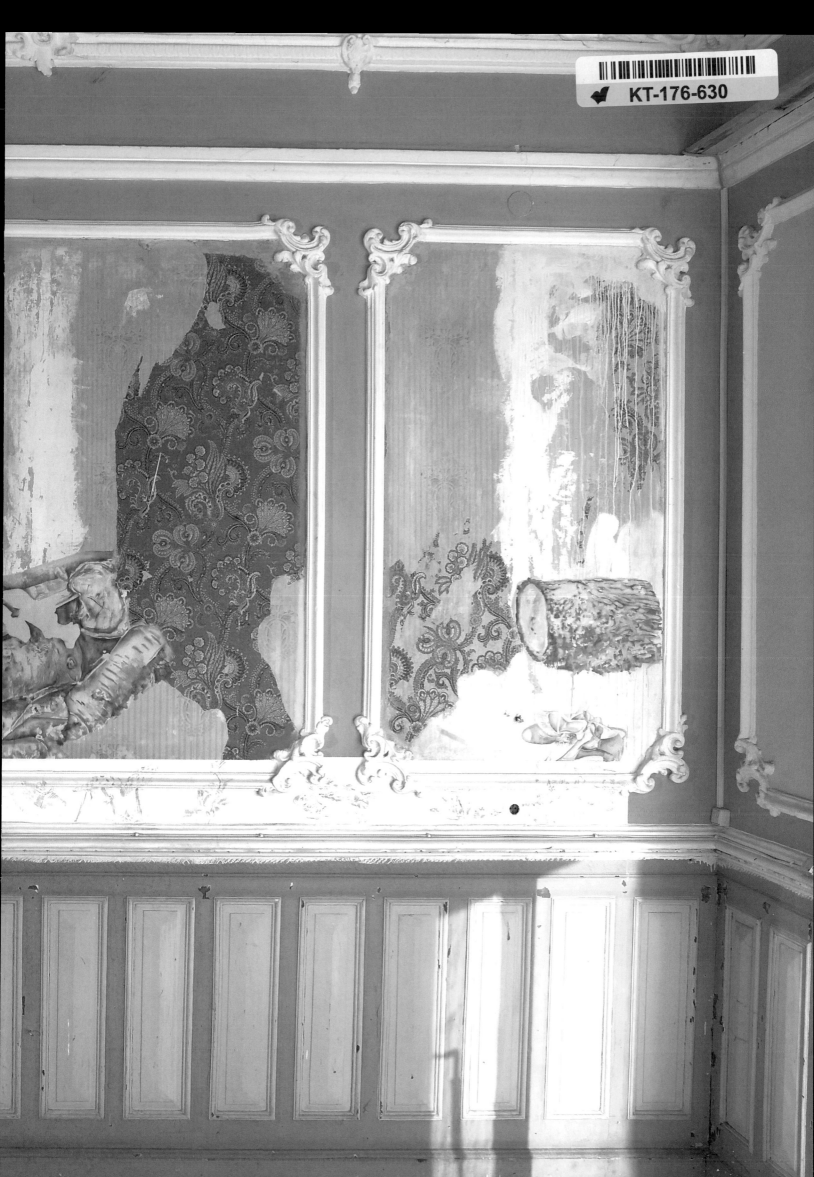

# Fides Becker

*Die Sehnsucht nach anderswo*
*Longing for Elsewhere*

Herausgegeben von / Edited by Nils Ohlsen

Kunsthalle in Emden

# Inhalt / Contents

Fantastische Roben, verschlungene Ornamente, wertvolle Stoffe und galante Gesten – Fides Becker entführt uns in ihren neuesten Bildern in eine Traumwelt, in der Prinzessinnen in Lustschlössern und lichten Parkauen zu wandeln scheinen. Dabei gleichen die Szenen eher flüchtigen Erscheinungen als greifbarer Realität. Gleißendes Gegenlicht und süßliche Pastellfarben nehmen dem perfekten Realismus der Bilder jede Schwere. Mit unbändiger Lust lässt sich die Künstlerin auf die Reise in märchenhafte Idyllen ein. Doch sucht man hier vergeblich nach echten Prinzessinnen. Es ist die Künstlerin selbst, der man mal als Sissi im Ballkleid, mal als reisender Romantikerin mit kleinem Handgepäck begegnet.

Von Anfang an war die Rolle der Frau das zentrale Thema in der Kunst von Fides Becker. Mit Ironie und analytischer Präzision hat sie in ihrer *Perfect Housekeeping*-Werkreihe aus den Jahren 1995–2000 weibliche Rollenklischees in der modernen Gesellschaft humorvoll umkreist und kritisch hinterfragt.

Seit einigen Jahren geht der Blick der Künstlerin nun zurück in die Vergangenheit. Doch bleibt es auch hier nicht beim Illusionismus einer vordergründigen Zauberwelt. Mit schelmischem Humor, kunsthistorischer Kennerschaft und meisterhafter Technik gelingt es Fides Becker, ihre konstruierten Scheinrealitäten behutsam zu brechen. Nicht nur, dass sich die Szenerien bei genauem Hinsehen als geschickte Arrangements privater Schnappschüsse des modernen Schlosstourismus zu erkennen geben, auch formal seziert die Künstlerin den bestechenden Realismus ihrer Werke: Bedruckte Stoffe treffen auf bemalte Leinwand, Nähmaschinennähte durchstoßen den Raum, und Farbnasen suchen sich ungestört ihren Weg durch eine vollendete Gegenständlichkeit.

Die Barockträume entpuppen sich als ebenso verführerisch schöne wie auch augenblicklich vergängliche Visionen, die im Motiv glitzernder Kronleuchter ihr Symbol finden. Fides Becker lässt den Betrachter zwischen dem seifenblasenartigen Vexierbild romantischer Klischees und dem Gemälde als greifbarem Objekt mit seinen fragmentarischen Farb- und Materialstrukturen pendeln und entzieht ihm dabei unmerklich den sicheren Boden. Sie lockt uns in ein Spiegelkabinett – herausfinden müssen wir alleine.

*Fides Becker – Die Sehnsucht nach anderswo* ist die zweite Museumsausstellung der 1962 in Worms geborenen Künstlerin. Die Kunsthalle in Emden setzt damit ihre wichtige Tradition fort, neu entdeckten, herausragenden Talenten eine monografische Ausstellung zu widmen und damit ihren Werdegang positiv zu beeinflussen. Der Großteil der Werke wird erstmals öffentlich gezeigt und kommt direkt aus dem Atelier.

An erster Stelle möchte ich Fides Becker danken, die unsere Projektidee vom ersten Moment an mit großer Freude und viel Energie unterstützt hat. Mit ebenso großem Engagement hat Sabine Schlenker die Ausstellung kuratiert und die vorliegende Publikation redaktionell betreut. Ich danke ihr für die sorgfältige Vorbereitung und ihren spannenden Text.

Dank gebührt darüber hinaus Annette Kulenkampff stellvertretend für den Hatje Cantz Verlag, der den Katalog in professioneller Zusammenarbeit und bewährt hoher Qualität hergestellt hat. Damit verbunden möchte ich Dana Zeisberger für die sensible Gestaltung, Simone Albiez und Melanie Eckner für das gründliche Lektorat und Tanja Ohlsen für die einfühlsame Übersetzung ins Englische danken. Im Namen der Kunsthalle in Emden möchte ich mich herzlich für die großzügige Unterstützung durch die Sammler, die ihre Bilder für die Ausstellung zur Verfügung gestellt haben und nicht namentlich genannt werden möchten, bedanken. Ohne den finanziellen Einsatz der Hessischen Kulturstiftung, des Amts für Wissenschaft und Kunst in Frankfurt am Main sowie des Ministeriums für Bildung, Wissenschaft, Jugend und Kultur Rheinland-Pfalz hätte dieser Ausstellungskatalog nicht entstehen können. Die Kunsthalle in Emden und die Künstlerin sind den Sponsoren zu großem Dank verpflichtet.

Nicht zuletzt möchte ich den Mitarbeitern der Kunsthalle für die vorbildliche Leistung und flexible Teamarbeit bei der Vorbereitung der Ausstellung meinen herzlichen Dank aussprechen.

Nils Ohlsen

5

## Foreword

Fantastic robes, sophisticated ornaments, precious cloth, and gallant gestures—in her latest paintings Fides Becker leads us into a dreamworld where princesses seem to stroll through castles in the air and bright parks. The scenes seem to be more fleeting apparitions than genuine reality. Dazzling backlight and sweet pastel colors give a sense of lightness to the paintings. The artist undertakes the journey into a fairy-tale idyll with immense joy. But we are looking in vain for real princesses. It is the artist herself we meet, dressed as Queen Sissi in a ball gown or a travelling romanticist with a small suitcase.

From the beginning the role of women has been the central subject in Fides Becker's art. With irony and analytic precision, she humorously raised critical questions concerning female role clichés in modern society with her series *Perfect Housekeeping* from 1995–2000. For some years now the artist has been looking back to the past. But here also we do not find just the illusion of a superficially magical world. With sly humor, art-historical knowledge, and a masterful technique, Fides Becker succeeds in gently breaking down her carefully constructed sham-reality. Not only do the scenes reveal upon closer inspection that they are clever arrangements of private snapshots of modern castle tourism, but also the artist formally dissects the impressive realism of her works. Printed fabrics meet painted canvas, seams made by sewing machine sear through the space, and color traces make their way quietly through perfect objectivity.

The baroque dreams emerge as seductively beautiful as well as transitory visions, finding their symbol in the motif of the chandelier. Fides Becker makes the viewer alternate between the soap-bubble picture puzzle of romantic clichés and the painting as real object with its fragmentary traces of color and material. Yet at the same time, she imperceptibly withdraws the firm ground from underneath his feet. She lures us into a room full of mirrors—we have to find the way out of it alone.

*Fides Becker—Longing for Elsewhere* is the second museum exhibition of the artist, who was born in Worms. With this exhibition the Kunsthalle in Emden continues its important tradition of offering monographic exhibitions to newly discovered outstanding talents, thereby influencing their further careers positively. Most works are shown here for the first time in public, coming directly from the artist's studio.

In the first place I would like to thank Fides Becker, who supported our project from the first idea on with much enthusiasm and energy. Sabine Schlenker, curator of the exhibition, showed just as much enthusiasm and was also responsible for this publication. I would like to thank her for the careful preparations and her exciting text.

I am also grateful to Annette Kulenkampff, representative for Hatje Cantz, which published the catalogue in professional cooperation and with proven high quality. In this context I would also like to thank Dana Zeisberger for the sensitive design, Simone Albiez and

Melanie Eckner for the careful proofreading, and Tanja Ohlsen for the insightful English translation. In the name of the Kunsthalle in Emden, I would like to thank the lenders, who would like to remain anonymous, for their generous support of the exhibition. Without the financial commitment of the Hessische Kulturstiftung, the Amt für Wissenschaft und Kunst in Frankfurt am Main, as well as the Ministerium für Bildung, Wissenschaft, Jugend und Kultur Rheinland-Pfalz, this publication would not have been possible. The Kunsthalle in Emden and the artist are very much indebted to the sponsors.

Last but not least, I would like to express my heartfelt thanks to the Kunsthalle staff for their perfect and flexible teamwork during the preparations for this exhibition.

Nils Ohlsen

# Der Stoff, aus dem die Träume sind
Zu den Werken von Fides Becker

**Sabine Schlenker**

Fides Becker versetzt den Betrachter ihrer Bilder in andere Welten. Ihre Werke sind komplex und faszinieren auf den ersten Blick durch ihre Kombinationen aus verschiedenen Motiven, Mustern und Materialien. So näht sie nicht nur unterschiedliche Baumwollstoffe und Leinwände zu Bildflächen zusammen, sondern offenbart auch inhaltlich eine vielschichtige Mischung aus Motiven und Mustern.

Die Arbeiten sind voll von Dingen, die dazu einladen, näher hinzuschauen und sich auf Entdeckungstour zu begeben. Eines dieser Werke trägt den Titel *Departure* (Abb. S. 21). Auf dem Bildträger, der aus bedruckten Dekostoffen und Leinwand zusammengenäht ist, sind unterschiedliche Motive und Elemente vereint. Die im Titel angekündigte Abreise wird durch Kleidungsstücke, Schuhe, Taschen, Koffer und Schachteln im unteren Bildteil angedeutet. Wohin die Reise gehen soll, welches Ziel angesteuert wird, ist allerdings nicht auszumachen. Die Arbeit ist mit sichtbaren Nähten in drei Bereiche unterteilt und zeigt neben verschiedenen bedruckten Stoffen und den bereits genannten Kleidungsstücken, Schuhen, Koffern und Schachteln auch fotografisch genau gemalte Seerosenblätter, einen Kronleuchter, Musterrapporte und zwei Sessel. Alle Motive ergeben zusammen ein Ganzes aus irritierenden Überlagerungen und spannenden Raumauflösungen. Es gibt vieles zu enträtseln, und der Betrachter wird angeregt, in seiner Vorstellung eigene, neue Bilder entstehen zu lassen. Dabei kann er den Werktitel als Idee aufgreifen und sich selbst auf eine innere, eine gedankliche Reise begeben. Diese Reise kann sich sowohl räumlich als auch zeitlich erstrecken, und sie kann von persönlichen Erfahrungen und Wünschen geprägt, aber auch kulturgeschichtlich konnotiert sein. Beim Betrachten der Seerosen mag man sich vielleicht an die berühmten Seerosenbilder Claude Monets erinnert fühlen, oder der Seerosenteich im eigenen Garten kommt in den Sinn.

Durch das Vermischen unterschiedlicher Bildelemente und Ebenen fordert Fides Becker den Betrachter heraus, selbst zu schauen und die Motive zu befragen. Die Sprache der Künstlerin ist vielfältig und vermag sich gleichermaßen auf den kulturellen Kanon mit seinen kollektiven Bildern und Zeichen zu stützen wie auf persönliche Erfahrungen und intime Wunschvorstellungen. Mehr noch als die Seerosen oder auch die orientalischen Ornamente in der unteren Hälfte von *Departure* dürfte auf der linken Seite des Bildes die rot bedruckte Toile de Jouy, ein im 18. Jahrhundert sehr beliebter Dekorationsstoff, vielfältige Assoziationen wecken. Deren pittoreske Motive, etwa ein Segelschiff auf hoher See oder exotische Pflanzen und Figuren in fremden Trachten, bieten im übertragenen Sinne idealen Stoff zum Thema Reise. Die Toile de Jouy, die zumeist Chinoiserien und idyllische Schäferszenen zeigt, ist als Malgrund für *Departure* perfekt gewählt. Nicht nur werden dadurch Bilder von fernen Ländern und weit zurückliegenden Zeiten lebendig, sondern es wird auch die Frage nach eigenen Sehnsuchtsorten und Wunschreisezielen hervorgerufen.

Außer der traditionellen Toile de Jouy führen noch viele andere Motive und Elemente in Fides Beckers Arbeiten in die Formen- und Bildsprache des 17. und 18. Jahrhunderts. Insbesondere das Rokoko scheint in den Werken wieder aufzuerstehen. Immer wieder sind bei der Künstlerin Bezüge und Anlehnungen an dieses Zeitalter verfeinerten höfischen Lebens, der *Fêtes galantes* von Antoine Watteau sowie der reich verzierten Architekturen zu finden. Dafür stehen nicht allein die Robenbilder (Abb. S. 34–37, 39), auf denen die Künstlerin selbst in Kleidern aus der Rokokozeit posiert, oder die pastellfarbenen Landschaftsdarstellungen. Auch Werke wie *Tuttifrutti* (Abb. S. 22) oder *Chinesischer Pavillon* (Abb. S. 29, 43), den Fides Becker nach Fotovorlagen des chinesischen Teehauses im Park Sanssouci in Potsdam gemalt hat, gehören dazu. In ihnen greift sie kunsthistorische Vorbilder dieser Epoche auf und lässt Architekturen wie blasse Erscheinungen aus der Vergangenheit auftreten. Das illustre Bildprogramm beschwört romantische Vorstellungen, und der Gedanke an Besuche in prachtvollen Schlössern und malerischen Parkanlagen kommt auf.

Während in dem Bild *Tuttifrutti* die dargestellte junge Frau mit der Backform an *Das Schokoladenmädchen* von Jean-Étienne Liotard (Abb. 1, S. 10) aus dem Jahr 1744 erinnert, erlaubt das Paar mit Sonnenschirmen in dem größeren von zwei Werken mit dem Titel *Chinesischer Pavillon* (Abb. S. 43) einen Rückbezug auf Francisco de Goyas Bild *Der Sonnenschirm* von 1777 (Abb. 2, S. 11). Die Künstlerin spielt ganz bewusst mit diesen Vorbildern und setzt sie in ironisch gebrochener Form in ihre collagehaften Arbeiten ein. Entscheidend ist also, dass sie das Original nicht zitiert, sondern es auf hintersinnige Weise interpretiert.

Die Szenerie in *Chinesischer Pavillon* weckt Assoziationen an die heiter-besinnlichen Gemälde aus dem 18. Jahrhundert. So verweist das auf dem Werk zu sehende moderne Paar nicht nur auf Goya, sondern führt auch zur Kunst Jean-Honoré Fragonards. In dessen ebenso verspielt wie erotisch aufgeladenen Gemälden vergnügen sich junge Paare in pittoresker Kulisse zwischen Skulpturen und Architekturen im Park (Abb. 3, S. 12). Bei Fides Becker dagegen befindet sich das Paar nicht in einer realen Landschaft. Vielmehr scheint die junge Dame auf einem grünen Fliesenmuster zu sitzen, das für Küchen aus den 1970er-Jahren typisch ist. Hier, wie auch in den anderen Arbeiten der Künstlerin, ist die räumliche Situation ungeklärt. Ebenen und Flächen durchdringen sich, und es bleibt offen, wie etwas angeordnet ist.

Dem *Chinesischen Pavillon* kann noch eine zweite, kleinere Arbeit mit dem gleichen Titel hinzugestellt werden (Abb. S. 29). Das Paar aus dem bereits genannten Werk ist erneut zu sehen; doch dieses Mal sitzt es nicht, sondern spaziert um den Pavillon herum. Während die Frau vorausgeht, hält der Mann den Sonnenschirm über sie. Auch beim Betrachten dieses Paares darf sich der Betrachter an galante Szenerien aus dem Rokoko erinnert fühlen. Gleichzeitig denkt man aber auch an Robert Capas berühmt gewordene Fotografie von

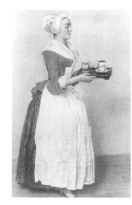

1 Jean-Étienne Liotard
Das Schokoladenmädchen /
The Chocolate Girl, 1744

Françoise Gilot und Pablo Picasso aus dem Jahr 1948 (Abb. 4, S. 13). Wie der junge Herr in Fides Beckers Arbeit hält dort Picasso den Sonnenschirm, während Gilot vorausgeht. Einmal mehr interpretiert die Künstlerin ein Vorbild, das sich jedoch nicht auf den ersten Blick zu erkennen gibt.

Durch die Verbindung der beiden Werke mit dem gleichlautenden Titel *Chinesischer Pavillon* zu einem Doppelbild (Abb. 5, S. 15) wird das chinesische Teehaus zu einem plastischen Ganzen und zum zentralen Motiv. Unversehens ist aber auch das Paar zweimal zu sehen. Beide Szenen erscheinen wie Filmstills, die durch das Lesen des entstandenen Diptychons von links nach rechts eine zeitliche Abfolge einnehmen. Dieses von Fides Becker bewusst eingesetzte Phänomen ist für ihre Arbeit charakteristisch. In ähnlicher Weise tritt es etwa in *Blue Mood and Red Hair* von 2004 (Abb. S. 25) und *Robe 1* von 2005 (Abb. S. 36) auf. Hier hat sich die Künstlerin selbst jeweils zweimal gemalt und evoziert durch die veränderte Haltung der an sich identischen Figuren ebenfalls eine zeitliche Abfolge im Kopf des Betrachters. Vor seinem inneren Auge entsteht ein Film, dessen Plot er sich mittels der dargestellten Motive und Gegenstände selbst ausmalen kann.

Auch die Gemälde *Robe 3* und *Robe 7* (Abb. S. 35, 39) wirken wie festgehaltene Momente in einem Film. In langen Kleidern mit schmaler Taille inszeniert sich Fides Becker selbst als feine Rokokodame, die sich im Boudoir zurechtmacht oder wie in *Robe 1* für den großen Auftritt bereit ist. Mit dem Tragen der Kleider spürt sie im wahrsten Sinne des Wortes hautnah jener Zeit nach, in der diese Roben »up to date« waren. Einmal mehr steigen vor dem geistigen Auge Szenerien aus dem 18. Jahrhundert auf, wie sie etwa Bilder galant gekleideter Damen bei der Toilette von François Boucher zeigen (Abb. 6, S. 16). Auf spielerische Weise lebt die Künstlerin ihre Sehnsucht nach einem zeitlichen Anderswo, nach einer längst vergangenen Zeit aus. Sie schlüpft in fremde Hüllen, die eine entsprechende Haltung verlangen, und kann sich in das damalige Leben einer vornehmen Dame hineinfühlen. Gleichzeitig hinterfragt sie diese nostalgische Motivation, indem sie die Szenen durch moderne Muster oder spießbürgerliche Blümchenstoffe konterkariert.

Wer denkt bei diesen Bildern nicht auch an die im Fernsehen immer wieder ausgestrahlten Sissi-Filme oder an den Kinostreifen *Marie Antoinette* von Sofia Coppola? Fides Beckers Rokokodamen sind Pop. Ihre Bilder bewegen sich mit ihrer zuckrigen Farbigkeit und süßlich-märchenhaften Thematik immer ein wenig am Rande des Kitsches, und man könnte auf den ersten Blick annehmen, dass die Künstlerin nur eine naive Träumerin ist. Doch dadurch,

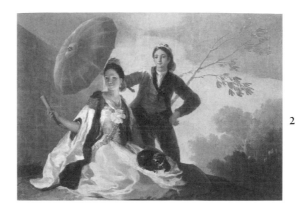

**2** Francisco de Goya
Der Sonnenschirm /
The Parasol, 1777

dass sie sich als Rokokodame nicht ernst nimmt und mit weiblichen Rollenklischees spielt, ist sie das keineswegs. Sie hinterfragt die von ihr ausgewählten Vorbilder und Motive und führt den Betrachter in eine nur scheinbar idyllische Welt von gestern, die voller ästhetischer Widerhaken ist.

Wer wollte noch nicht in eine andere Rolle, vielleicht gar in ein anderes Leben geschlüpft sein und sei es nur in seiner Kindheit gewesen, in der er oder sie sich als Pirat oder Prinzessin verkleidet hat? Die Sehnsucht nach anderswo, nach besseren, schöneren Orten als dem wirklichen, hat den Menschen schon immer begleitet. Aufgrund des Ungenügens am Hier und Jetzt träumt er sich in andere Räume und Zeiten hinein. Das reale Leben ausblenden zu wollen und fremde, abenteuerliche Welten zu erkunden – real oder fiktional – ist ein zutiefst menschlicher und sehr alter Wunsch, dem Fides Becker in ihrer Kunst fantasievoll nachgeht.

Die zum Teil sehr großformatigen Werke, die als Diptychen über fünf Meter Breite erreichen können, gleichen oszillierenden Traumgebilden, die ambivalente Gefühle, Assoziationen und Erinnerungen freisetzen. Das geschieht dadurch, dass die Künstlerin völlig ungezwungen mit dem Bildraum spielt, ihn regelrecht auflöst sowie zunächst unvereinbar scheinende Motive, Muster und Elemente zusammenführt. Auf diese Weise kann orientalische Ornamentik neben einem spießigen Blumenstoff stehen (Abb. S. 21) oder können grüne Fliesen wie selbstverständlich neben Efeuranken auf Dekostoff und gemalten Architekturfragmenten aus der Rokokozeit auftreten (Abb. S. 29).

Indem Fides Becker Stoffe und Leinwände zusammennäht und als Bildträger benutzt, können ihre Werke in Verbindung mit den Combine-Paintings von Robert Rauschenberg gebracht werden (Abb. 7, S. 17). Als Erster hatte der US-amerikanische Künstler Mitte der 1950er-Jahre damit begonnen, Malerei, Collage und Skulptur zu vereinen. Aber auch die Kunst Sigmar Polkes (Abb. 8, S. 18) kommt in den Sinn. Die Auflösung des Bildraums und die Überlagerung verschiedener Ebenen, die dadurch völlig neue Räume suggerieren, sind in seinem Schaffen von zentraler Bedeutung.

Doch bei Fides Becker ist es nicht nur die freche Mischung aus unterschiedlichen Bildelementen, Motiven und Mustern, die den irritierenden Charakter dieser wie in Träumen aufsteigenden Bilder bewirkt. Ihre Arbeiten erhalten vor allem auch durch die verfremdet eingesetzte Farbigkeit eine eigenwillige Aura. Figuren, Lüster, Roben und neblig verschleierte Landschaften sind in verschiedenen Rot- und Blautönen und deren Mischungen

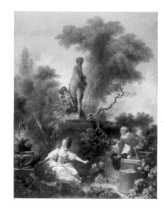

**3** Jean-Honoré Fragonard
Das Treffen / The Meeting, 1771

wiedergegeben. Ihre zeichnerische Malweise erweckt Assoziationen an altmeisterliche Rötel-zeichnungen und stellt Bezüge zur Porzellanmalerei her.

Obwohl nach fotografischen Vorlagen realistisch und mit einer bravourösen Technik gemalt, wirken ihre Bilder wie blasse unwirkliche Imaginationen. Das in zarten Pastelltönen gemalte *Bett* steigt etwa wie in einem Traum aus einer diffusen Umgebung auf (Abb. S. 30). Aber auch Landschaften oder Landschaftsfragmente wie in *Sanssouci* (Abb. S. 27), *Schlosspark Schönbusch* (Abb. S. 41) oder *Stille Wasser* (Abb. S. 44/45) erhalten durch die verfremdete Farb-gebung eine eigentümliche Stimmung. Sie sind ephemere Erscheinungen, die wie trügerische Idyllen aus den Bildern hervortreten. Sie tauchen auf und scheinen – trotz realistischer De-tails – aufgrund der sehr flüssig aufgetragenen Farben im gleichen Augenblick wieder zu zerfließen. Dieser Eindruck wird dadurch verstärkt, dass die Figuren und Gegenstände nie vollständig gezeigt sind. Wie in *Bett* (Abb. S. 30), *Blue Mood and Red Hair* (Abb. S. 25) oder in *Robe 1* (Abb. S. 36) gut zu sehen, sind nur ausgewählte Partien akribisch gemalt, während andere ins Leere laufen und sich regelrecht wie flüchtige Gedanken auflösen.

Stärker als bei diesen und anderen aus Leinwand und Dekostoffen zusammengenähten Bild-flächen wird der Eindruck des Flüchtigen bei den monochromen Aquarellen geweckt. In Rosa und Orange getaucht, erinnern sie an Sequenzen eines Traums oder steigen wie Erin-nerungsfetzen empor, um sogleich wieder zu verschwinden. Gefördert wird diese Wirkung durch die Technik der Aquarellmalerei, mit der Fides Becker präzise und verschwommene Bilder zugleich realisiert. Dabei entstehen wie in ihren großformatigen Arbeiten irritierende Bildkombinationen. So entdecken wir Betten in verwunschenen Landschaften (Abb. S. 53), und exotische Pflanzenranken treffen auf moderne Badezimmereinrichtungen (Abb. S. 58). Auf einem der Aquarelle (Abb. S. 57) ist erneut das Paar aus *Chinesischer Pavillon* zu sehen. Mehr noch als in der großen Leinwandarbeit (Abb. S. 43) wirken die wie in einem Fotonegativ dargestellten Figuren am Teehaus wie Geister aus der Vergangenheit. Als Stellvertreter einer historischen Epoche kommentieren sie das moderne Paar. Altes trifft auf Neues. Vergangenes lebt als neu interpretierter Hintergrund in der Gegenwart fort.

Mit der Vermischung von Motiven und Gegenständen aus früherer und heutiger Zeit macht die Künstlerin auf spielerische Weise sichtbar, dass auch in der Realität Altes und Neues immer nebeneinander existiert. Wie in ihren kombinierten Bildern gibt es in unserem alltäglichen Leben eine ständige Überlappung von Eigenem und Fremdem. Durch die

12

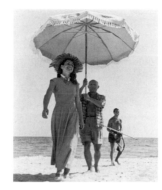

4 Robert Capa
Françoise Gilot, Pablo Picasso
und / and Javier Vilato, 1948

gegenseitige Beeinflussung der Kulturen entstehen stets neue Dinge, und bisher Bestehendes verschwindet.

Die Verschmelzung von Kulturen zeigt sich keineswegs erst heute, sondern beispielsweise auch im Europa des 18. Jahrhunderts, als nach der »Entdeckung« Chinas chinesische Waren und Kulturgüter importiert wurden. Das exotische Fremde wurde in die eigene Kultur integriert und für den europäischen Geschmack umgeformt. Dafür stehen in Fides Beckers aktuellen Werken nicht nur die pittoresken Chinoiserien auf der Toile de Jouy, sondern auch das chinesische Teehaus in Sanssouci, das eine Mischung aus ornamentalen Stilformen des Rokoko und ostasiatischen Bauformen darstellt.

In der heutigen Zeit mit Internet und Massentourismus vermischen sich die Kulturen immer mehr, jagen Bilder immer schneller um die Welt und sorgen aufgrund unterschiedlicher Leseverständnisse nicht selten für Verwirrung. Die Künstlerin spiegelt mit ihren Werken dieses gleichermaßen positive wie negative Aufprallen der Kulturen und fordert den Betrachter auf, sich über seinen eigenen Standpunkt in der realen und virtuellen Welt des Medienzeitalters bewusst zu werden.

In ihrem künstlerischen Schaffen spürt Fides Becker dem Sinn und der Funktion von Traditionen und deren Verlust nach. Welchen Stellenwert haben somit noch die Roben oder Lüster, die sie immer wieder malt? Wie die Kleider sind auch die Kronleuchter Dinge aus der Vergangenheit, die in der Gegenwart keinen selbstverständlichen Platz mehr haben. Während die Roben im heutigen Leben völlig unpassend sind und nur noch im Kostümfundus existieren, sind die Lüster zu »besonderen« Einrichtungsobjekten mutiert. Entweder sind sie noch in noblen Interieurs oder als Billigvariante in kleinbürgerlichen Wohnzimmern zu finden. In den Arbeiten der Künstlerin werden sie zu Erinnerungsbildern einer längst vergangenen Pracht.

Von manchen wird das Verschwinden von Traditionen als Erleichterung empfunden, andere mögen sich gerne an die »gute alte Zeit« erinnern und sie trotz aller Neuerungen zu kultivieren versuchen. Fides Beckers Bilder laden dazu ein, sich auf die Suche nach dem Vergangenen in der Gegenwart zu begeben und selbst zu entdecken, welchen Wert, welche Bedeutung die Vergangenheit für uns heutige Menschen hat.

# SUCH STUFF AS DREAMS ARE MADE ON
## On the Works of Fides Becker

**Sabine Schlenker**

When we look at her paintings, Fides Becker lures us into other worlds. Her works are sophisticated and fascinating at first sight due to their combinations of various motives, patterns, and materials. Not only does she stitch together different kinds of cotton fabrics and canvases, but also, in terms of content, a complex mixture of motives and patterns.

The works are full of things inviting us to look closer and set out on a tour of discovery. One of these works has the title *Departure* (fig. p. 21). The surface—sewn together from printed draperies and canvas—unites various motifs and elements. The departure announced in the title is evident in clothing, shoes, bags, suitcases, and boxes in the lower part of the painting. Yet there is no hint to where the journey will lead. The painting, divided by visible seams in three areas, shows not only various printed fabrics and the items mentioned above, but also—painted in photographic detail—water lily leaves, a chandelier, pattern repeats, and two chairs. All motifs together form a unified whole of puzzling overlappings and fascinating dissolution of space. There is much to unravel, and the viewer is inspired to create his own new pictures within his imagination. He can draw on the title as a concept and start his own journey in his thoughts. This journey can have dimensions in space as well as in time, and it can be shaped by personal experiences and wishes or have connotations of cultural history. Looking at the water lilies, one may be reminded of Claude Monet's famous paintings of water lilies, or the pool of water lilies in one's own garden.

By mingling various elements and levels, Fides Becker challenges the viewer to look for himself and to ask questions about the motifs. The artist's language is complex and may lean on the cultural canon with its collective images and signs, as well as on personal experiences and intimate desires. More than the water lilies or the oriental ornaments in the lower half of *Departure*, the red printed toile de Jouy—a drapery very popular in the eighteenth century—on the left side of the painting might lead to many associations. In a figurative sense, its picturesque motifs, such as a sailing boat on the high seas or exotic plants and figures in strange costumes, offer the ideal stuff for the subject of traveling. Toile de Jouy, which shows mostly chinoiseries or idyllic shepherd scenes, is a perfect choice as a background for *Departure*. Not only do the images of faraway countries and long gone times thereby come alive, but also the question about one's own places of longing and desired destinations is raised.

Apart from the traditional toile de Jouy, many other motifs and elements in Fides Becker's works lead to the form and image language of the seventeenth and eighteenth centuries. Particularly Rococo seems to come alive in her works. Ever and again we find relations and allusions to this age of refined court life, of the *fêtes galantes* of Antoine Watteau, as well as the richly decorated architecture. This is valid not only for the gown paintings (figs. pp. 34–37, 39), in which the artist herself poses in dresses from the Rococo age, and the pastel-colored landscapes, but also for works like *Tuttifrutti* (fig. p. 22) and *Chinesischer Pavillon* (Chinese Pavilion, figs. pp. 29,

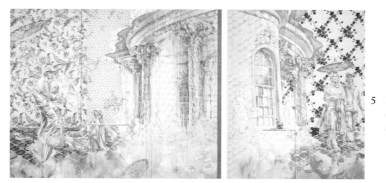

5 Fides Becker
Chinesischer Pavillon /
Chinese Pavilion, 2006

43), which Becker painted from photographs of the Chinese tea pavilion in the Sanssouci palace grounds in Potsdam. Here she takes up art historical ideas of this epoch and makes architecture appear as pale apparitions from the past. The rich imagery conjures up romantic ideas and makes us think of visits in magnificent castles and picturesque parks.

While the young woman with the baking form in the painting *Tuttifrutti* reminds us of Jean-Étienne Liotard's *Chocolate Girl* from 1744 (fig. 1, p. 10), the pair with the parasol in the larger of two works with the title *Chinesischer Pavillon* (Chinese Pavilion, fig. p. 43) is related to Francisco de Goya's painting *The Parasol* from 1777 (fig. 2, p. 11). The artist deliberately plays with these examples and uses them in ironically broken form in her collage-like works. What is essential is that she does not quote the original, but interprets it with a deeper meaning.

The scene of *Chinesischer Pavillon* (Chinese Pavilion) evokes associations with the contemplative paintings from the eighteenth century. So the modern couple not only reminds the viewer of Goya, but also points towards the art of Jean-Honoré Fragonard. In his paintings—which are as playful as they are charged with eroticism—young couples enjoy themselves in picturesque park settings among sculptures and architectural structures (fig. 3, p. 12). Becker's pair is not situated in a real landscape. The young lady seems to be sitting on a green tile pattern reminiscent of the kitchens of the nineteen-seventies. Here, as in other works by the artist, the spatial situation is unclear. Levels and planes penetrate one another and it remains open how things are arranged.

*Chinesischer Pavillon* has its counterpart in a second, smaller work with the same title (fig. p. 29). Here the couple from the work already mentioned can be seen again; this time, however, they are not sitting, but walking around the pavilion. While the woman walks in front, the man holds the parasol for her. Also when looking at this couple may the viewer be reminded of gallant sceneries from the Rococo. Yet at the same time one also thinks of Robert Capa's famous photograph of Françoise Gilot and Pablo Picasso from 1948 (fig. 4, p. 13). Like the young man in Fides Becker's work, Picasso is holding the parasol while Gilot walks before him. Once again the artist interprets an example that does not at first reveal itself.

By combining both works with the identical titles *Chinesischer Pavillon* (Chinese Pavilion) to form a diptych (fig. 5, p. 15), the Chinese teahouse becomes a sculptural unit and the central motif. Suddenly, the couple is visible twice. Both scenes look like film stills, which through a left-to-right reading of the created diptych take on a chronological progression. This phenomenon, which Becker uses consciously, is characteristic for her work. It can be seen in a similar way in *Blue Mood and Red Hair* from 2004 (fig. p. 25) and *Robe 1* (Gown 1) from 2005 (fig. p. 36).

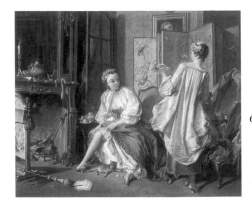

6  François Boucher
Eine Dame ihr Strumpfband
schnürend / A Lady Fastening
Her Garter, 1742

In each work the artist painted herself twice and through the altered attitude of the otherwise identical figures likewise evokes the impression of a chronological sequence within the eyes of the viewer. In his mind's eye, a film emerges, the plot of which he can develop by means of the motifs and objects presented.

The paintings *Robe 3* and *Robe 7* (Gown 3 and Gown 7, figs. pp. 35, 39) also function as frozen moments from a film. In long dresses with narrow waist, Fides Becker presents herself as a delicate Rococo lady making herself up in her boudoir or, as in *Robe 1* (Gown 1), ready for her grand entrance. Wearing these clothes she is literally wrapped in the time when the gowns were up-to-date. Once more scenes from the eighteenth century rise before our mind's eye, especially François Boucher's paintings of elegantly clad ladies at their toilet (fig. 6, p. 16). In a playful manner the artist lives out her longing for another place in time, a time long ago. She slips into strange clothes, which require a corresponding attitude, and thus she can inhabit the life of a noble lady of that time. At the same time she questions this nostalgic motivation by contrasting the scenes with modern patterns or bourgeois flower prints.

Seeing these paintings, who would not think of the endless repetitions of Sissi films on TV or Sofia Coppola's movie *Marie Antoinette?* Fides Becker's Rococo ladies are pop. With their sugary colorfulness and fairy-tale sweet subject matter, Becker's paintings always range close to the brink of kitsch, and one could easily assume that the artist was only a naïve dreamer. She is by no means that, however, in that she does not take herself seriously as a Rococo lady and plays with female role clichés. She questions the models and motifs she has chosen and leads the viewer into an only seemingly idyllic world of yesterday which is full of aesthetic barbs. Who has not wanted to slip into another role, or perhaps even another life, even if only in childhood when he or she dressed up as a pirate or princess? The longing for elsewhere, for better, more beautiful places than reality, has always accompanied human beings. We dream ourselves into other places and times because of the insufficiency of the here and now. To shut out real life and to explore strange, adventurous worlds—real or fictional—is a deeply human and very old desire, which Becker imaginatively investigates in her art.

The works, which are in part very large format and as diptychs can reach a width of over five meters, are like oscillating dream structures releasing ambivalent feelings, associations, and memories. This effect occurs because the artist plays completely unconstrainedly with the picture space, properly dissolving it, as well as bringing together motifs, patterns, and elements that at first seem incongruous. Thus oriental ornaments can exist beside a

7  Robert Rauschenberg
   Niche (Hoarfrost) / Nische (Raureif),
   1975

conventional flower print (fig. p. 21) or green tiles can appear casually beside ivy branches on draperies and painted architectural elements from the Rococo period (fig. p. 29).

In that Fides Becker sews together fabrics and canvases as a basis for her paintings, her work can be connected with the Combine Paintings of Robert Rauschenberg (fig. 7, p. 17). During the nineteen-fifties the American artist was the first to combine painting, collage, and sculpture. But the art of Sigmar Polke also comes to mind (fig. 8, p. 18). The dissolution of the pictorial space and the overlapping of different levels, which thus suggest entirely new spaces, are of central significance in his works.

But it is not only Becker's bold mixture of various picture elements, motifs, and patterns that brings about the unnerving character of these dreamlike pictures. Her works get their unconventional aura mainly through the unfamiliar use of color. Figures, chandeliers, gowns, and fog-veiled landscapes are rendered in various shades of red and blue and a mixture thereof. Her graphic signature style evokes associations with the red chalk drawings of the Old Masters and with porcelain painting.

Although painted with photographic realism and executed with magnificent technique, her paintings seem to be only pale, unreal imaginations. The *Bett* (Bed) from 2004 (fig. p. 30), for example, painted in tender pastel colors, rises up from diffuse surroundings as in a dream. But also landscapes or fragments of landscapes like those of *Sanssouci* (fig. p. 27), *Schlosspark Schönbusch* (Schönbusch Castle Grounds, fig. p. 41), or *Stille Wasser* (Still Waters, fig. pp. 44/45) get their singular mood from the unfamiliar coloring. They are ephemeral apparitions emerging from the paintings like illusory idylls. They appear and, in spite of realistic details, on account of the colors having been applied in a very liquid state, they seem to dissolve the same moment. This impression is reinforced by the fact that figures and objects are never shown completely. As can be seen clearly in *Bett* (Bed, fig. p. 30), *Blue Mood and Red Hair* (fig. p. 25), and *Robe 1* (Gown 1, fig. p. 36), only selected parts are meticulously painted, while others just run out into space and dissolve like fleeting thoughts.

Stronger than in these and other painting surfaces sewn together from canvas and decorative fabrics, the impression of something fleeting is even more evident in the monochrome watercolors. Dipped in pink and orange, they remind us of sequences of a dream or rise up like fragments of memories only to vanish again immediately. This effect is emphasized by the watercolor technique by which Becker realizes paintings at once detailed and diffuse. Thus, in her large-scale works, unsettling pictorial combinations are created. So we discover beds standing in enchanted

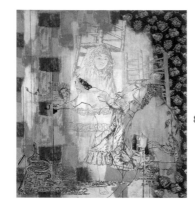

8 Sigmar Polke
So sitzen Sie richtig
(nach Goya und Max Ernst) /
This Is How You Sit Correctly
(after Goya and Max Ernst), 1982

landscapes (fig. p. 53) and exotic plants encounter modern bathroom furniture (fig. p. 58). One of the watercolors (fig. p. 57) again shows the pair from *Chinesischer Pavillon* (Chinese Pavilion). More than in the large work on canvas (fig. p. 43), the figures at the teahouse, presented as in a photographic negative, seem like ghosts from the past. As representatives of a historical epoch, they comment on the modern couple. Old meets new. The past lives on as a newly interpreted background in the present.

By combining motifs and objects from past and modern times, the artist makes playfully visible that also in reality old and new always coexist. As in her combined paintings, there is in our everyday life a constant overlapping of the familiar and the unfamiliar. By the mutual influence of cultures ever new things emerge while existing things vanish. The cultural merging is in no way becoming evident only today, but was for instance also apparent in eighteenth-century Europe, when Chinese commodities and cultural goods were imported after the "discovery" of China. The exotic, the alien was integrated into European culture and adapted for European tastes. In Becker's new works this phenomenon is depicted not only by the picturesque Chinese subjects of the toile de Jouy, but also by the Chinese teahouse in Sanssouci, which represents a mixture of Rococo ornamental stylistic forms and East Asian building styles.

Today, with the Internet and mass tourism, cultures increasingly mingle and pictures chase around the world ever faster, not infrequently causing confusion because of different interpretations. In her works the artist reflects this positive and at the same time also negative culture clash and asks the viewer to become conscious of his own attitude within the real and virtual world of the media age.

In her artistic creations, Becker looks for the sense and the function of traditions and the loss of them. What significance do the robes and chandeliers, which she paints again and again, still have today? Just like the gowns, the chandeliers are things from the past without a natural place in the present. While the gowns are completely inappropriate for life today and exist only within the confines of a theater's equipment, the chandeliers have been transformed into "special" decorative objects. They are to be found either in noble interiors or in less expensive versions within bourgeois living rooms. In the artist's works they become reminders of a bygone splendor.

Some people might feel the loss of traditions as a relief, yet others like to think of the "good old times" and try to cultivate them in spite of all reforms. Fides Becker's paintings invite us to undertake the search for the past within the present and to discover for ourselves the value and the meaning it has for us today.

18

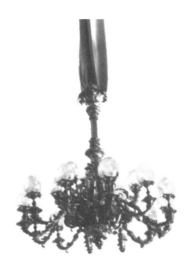

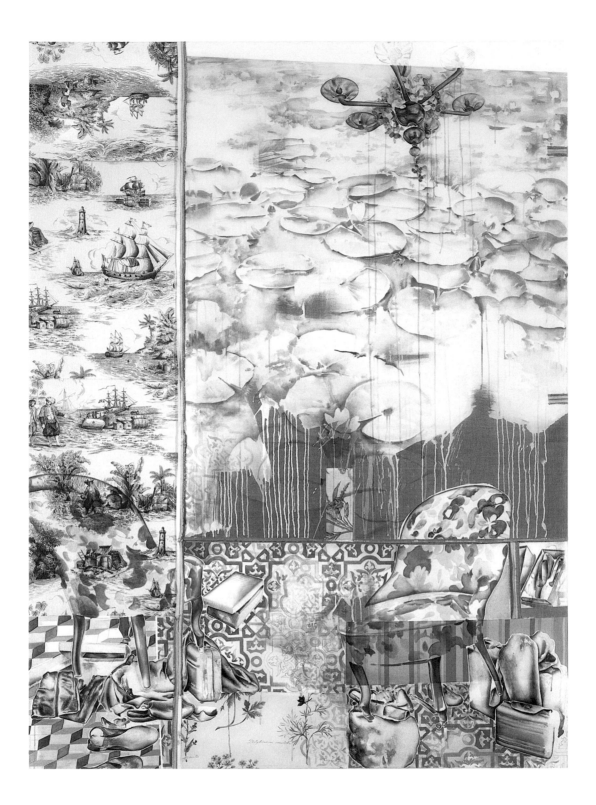

Departure

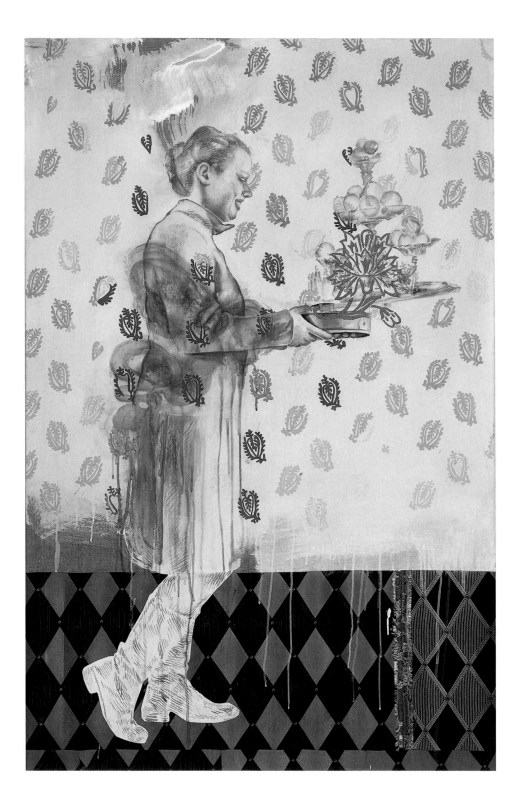

Tuttifrutti

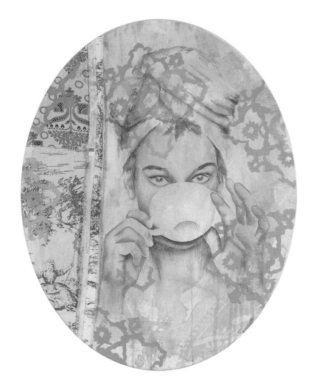

Teetasse

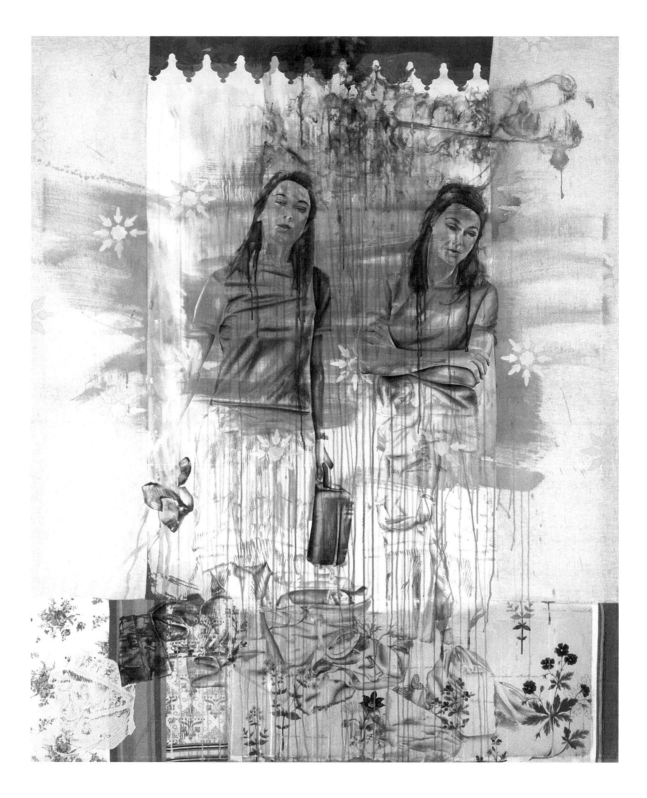

Blue Mood and Red Hair

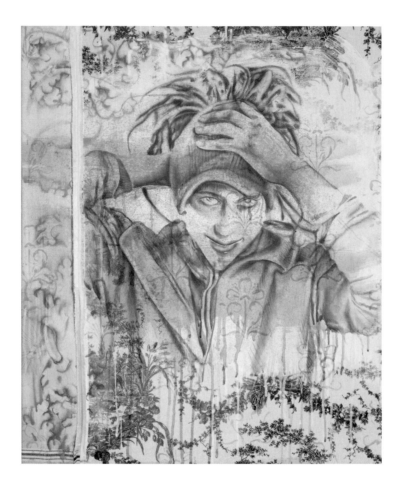

Flo

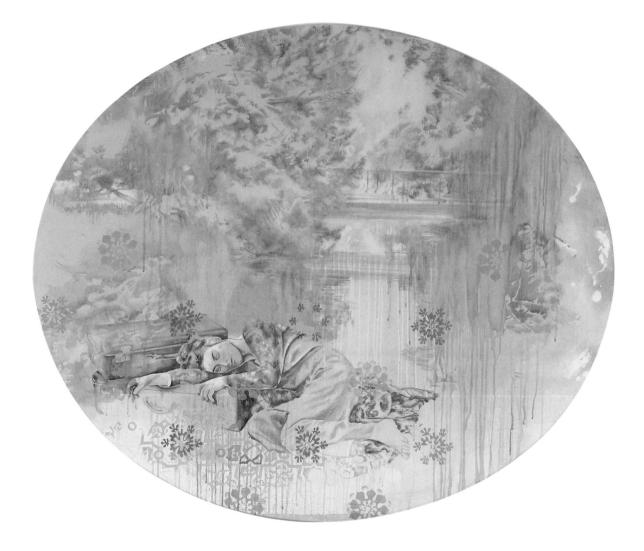

Sanssouci

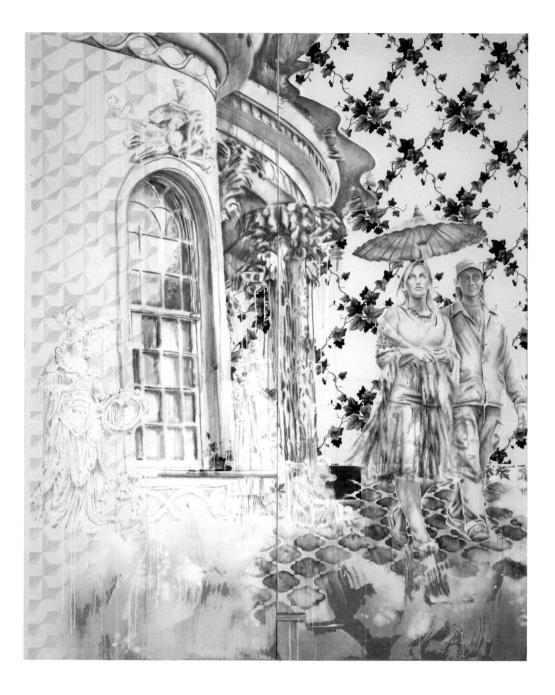

Chinesischer Pavillon

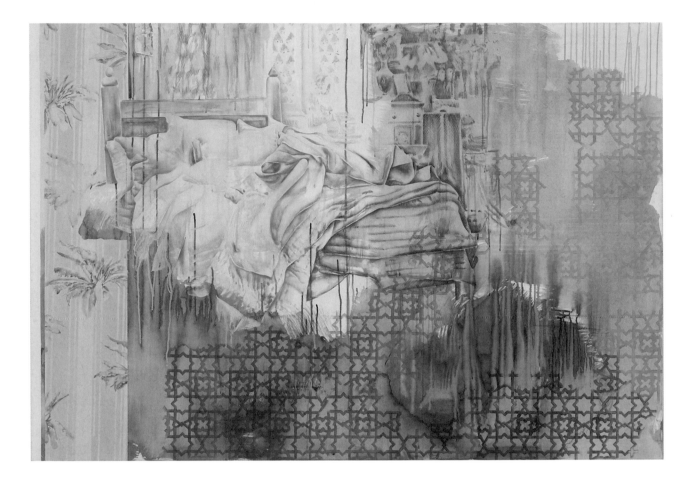

Bett

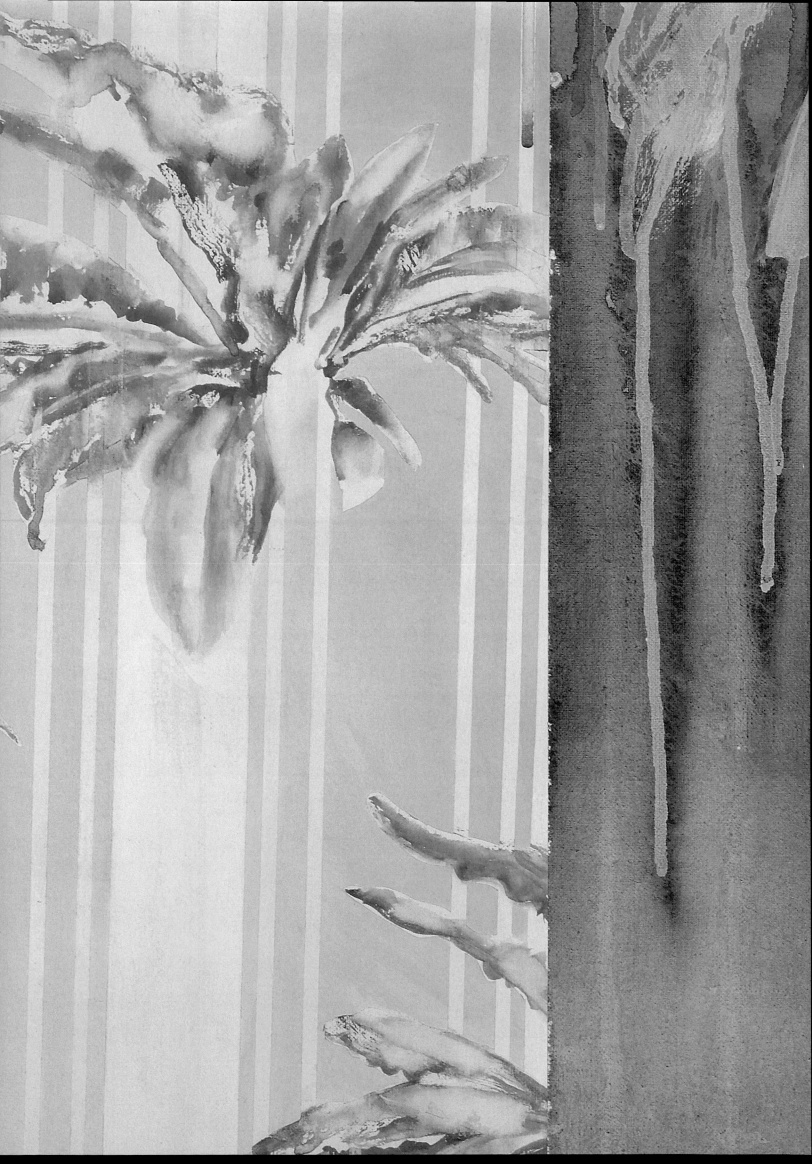

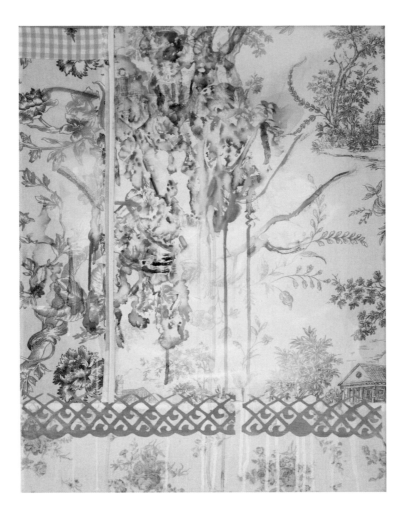

32

Lüster 6

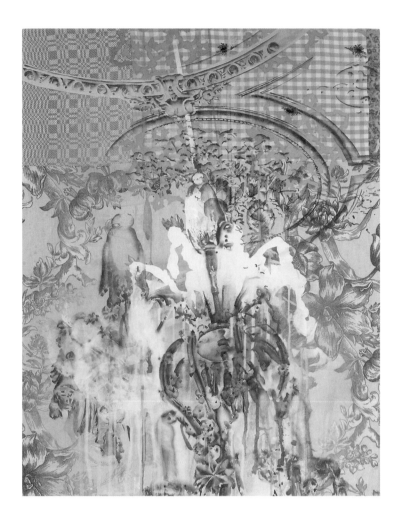

Lüster 17

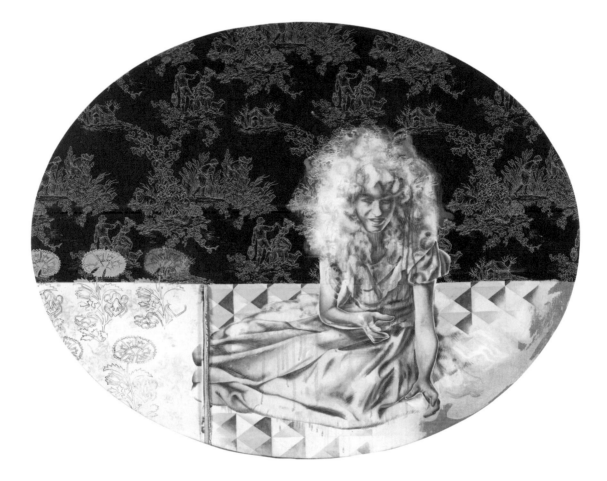

Robe 6

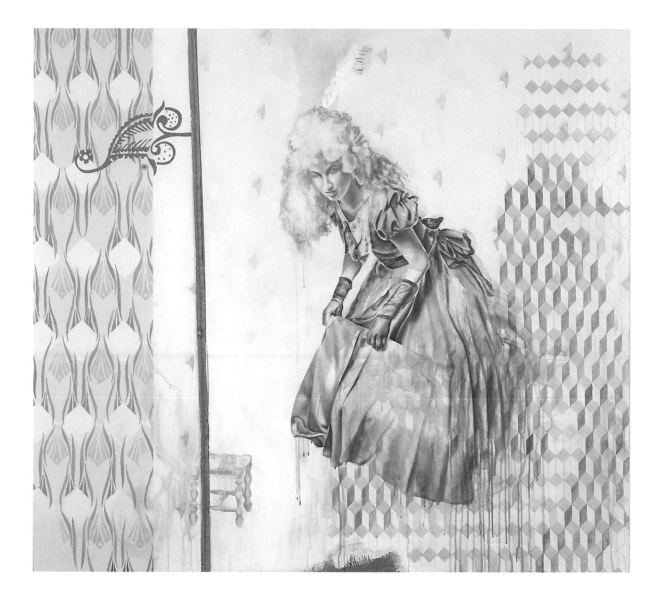

Robe 3

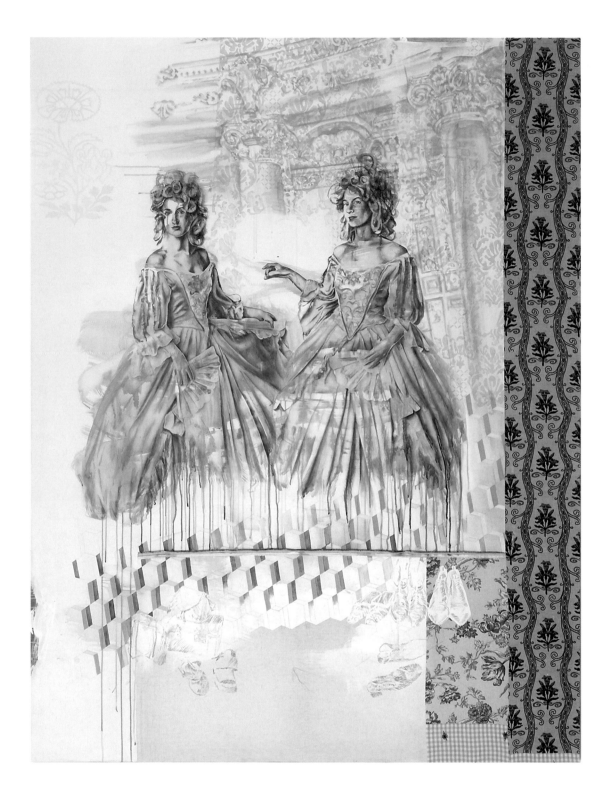

Robe 1

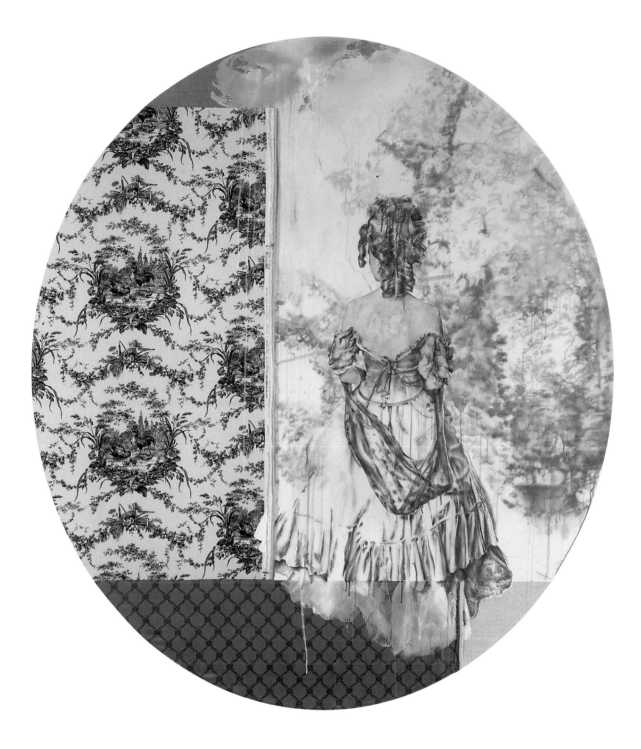

Robe 7

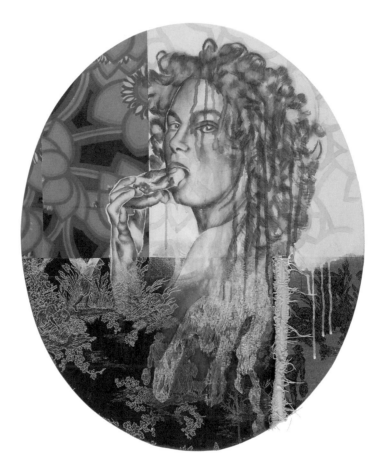

Brezel

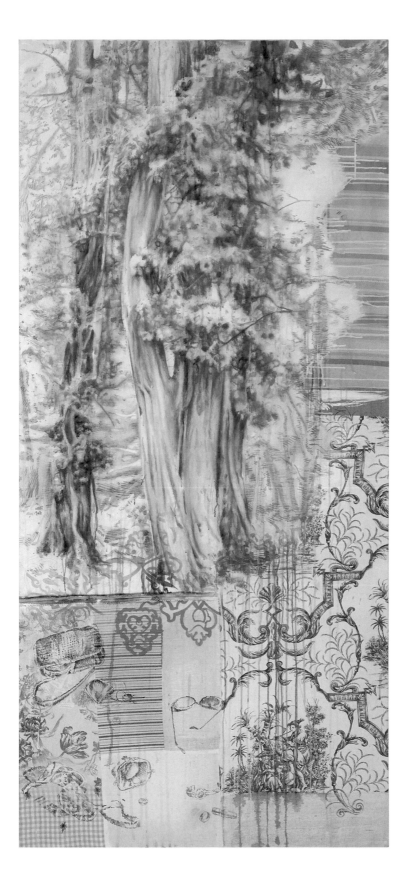

41

Schlosspark Schönbusch

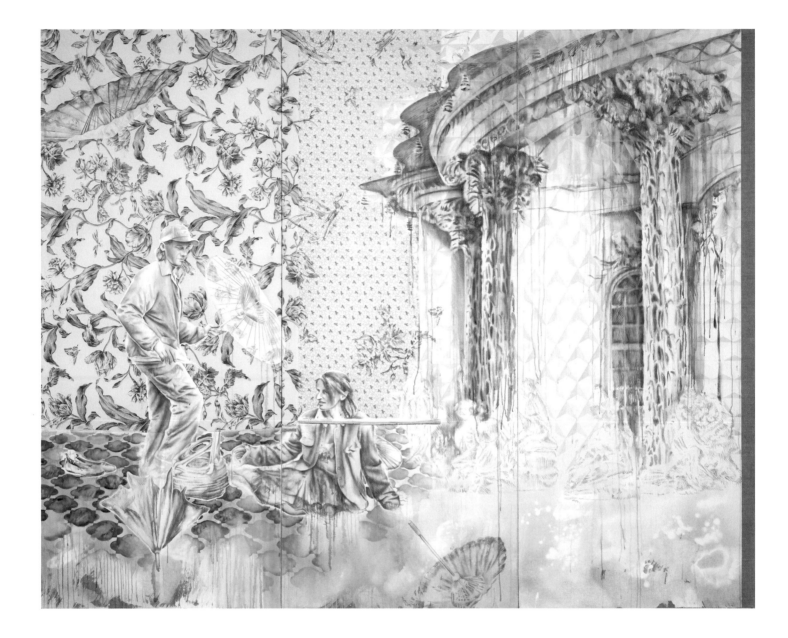

Chinesischer Pavillon

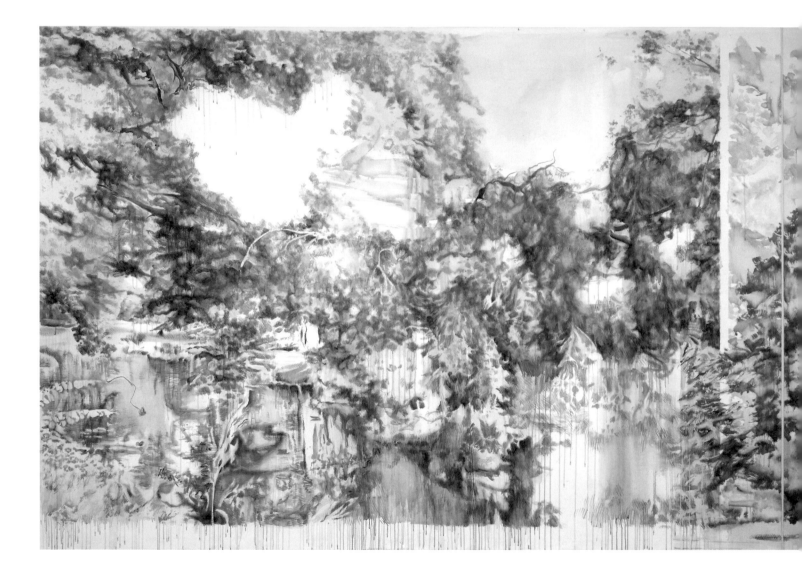

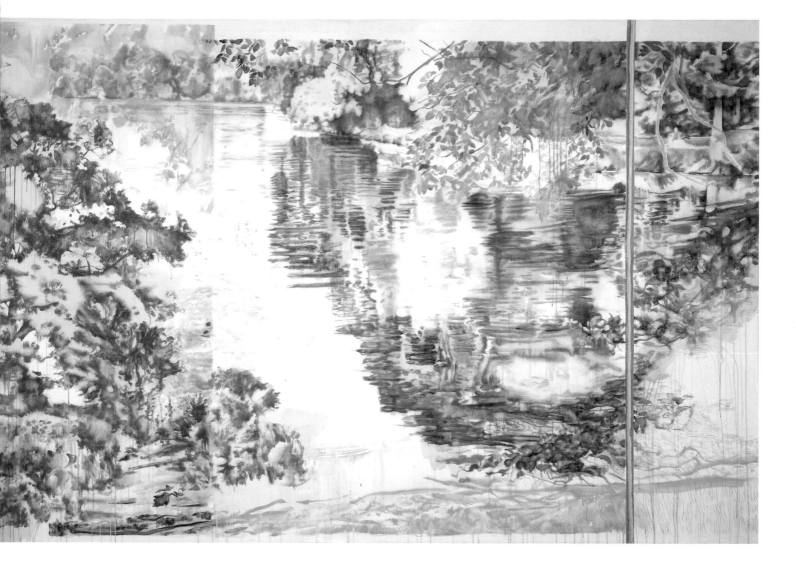

Stille Wasser

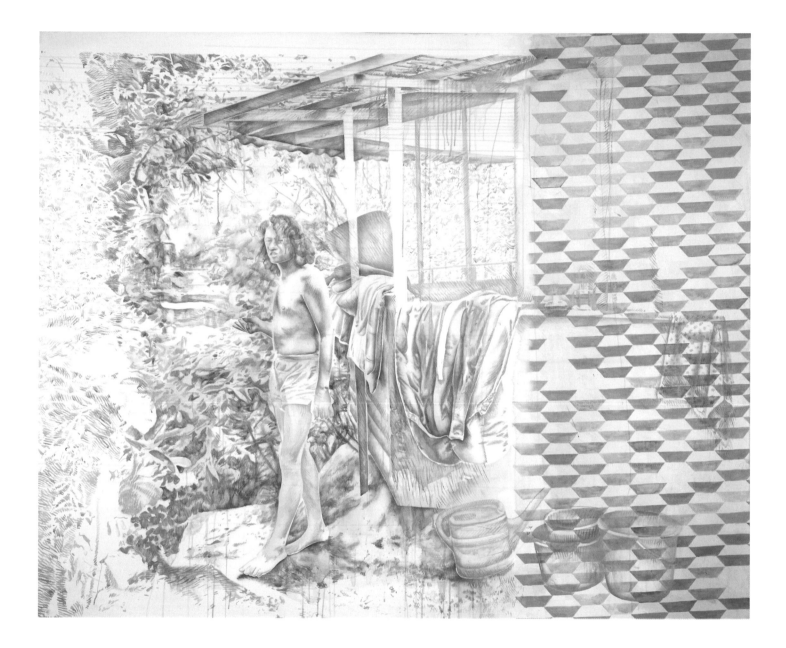

Back to Nature

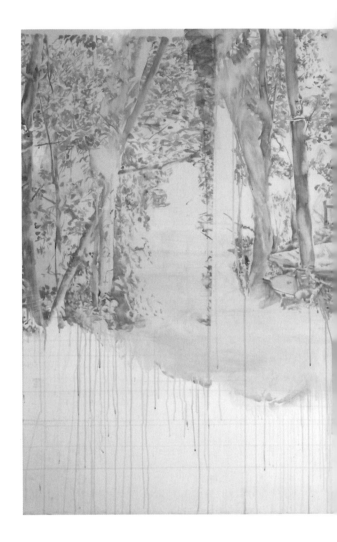

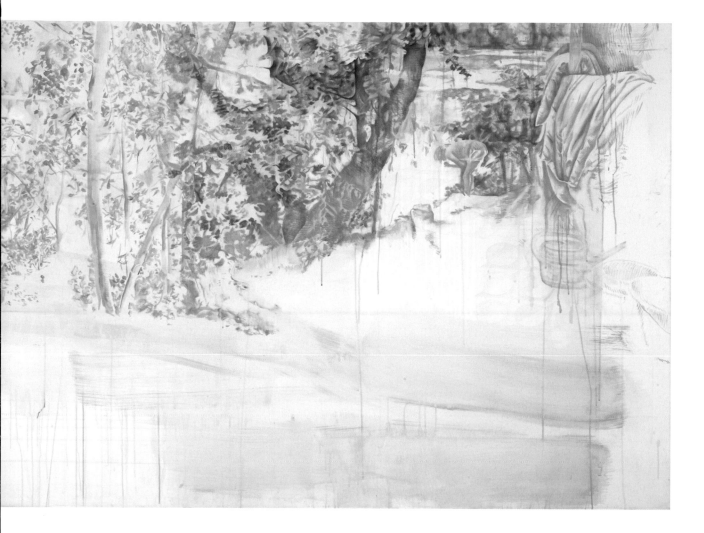

49

See

Plan Cerdà

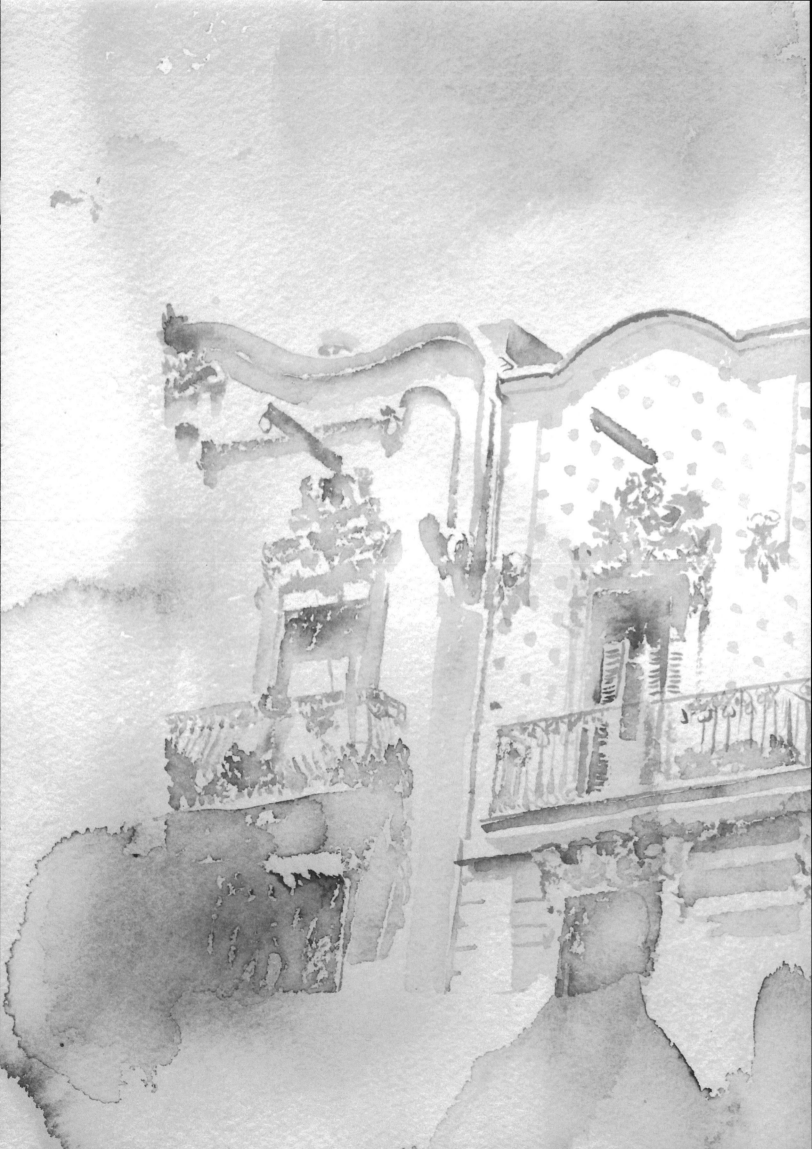

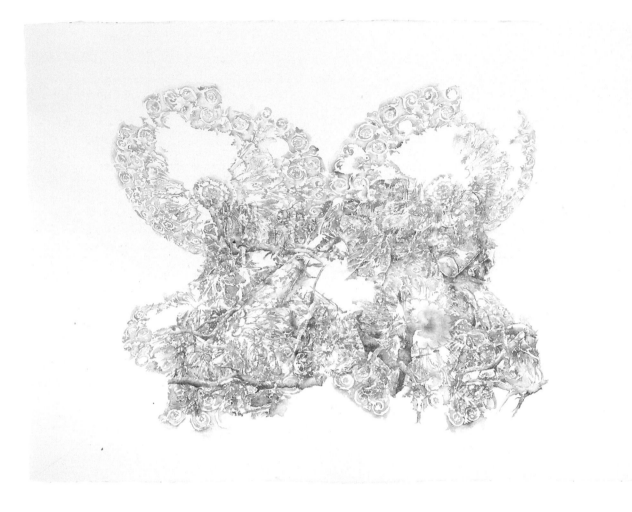

Täuschung

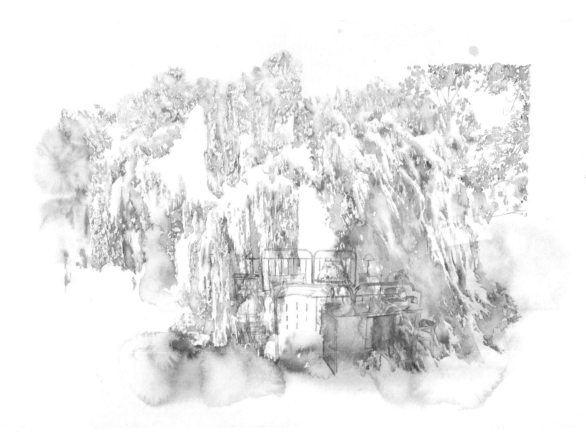

53

Weiden

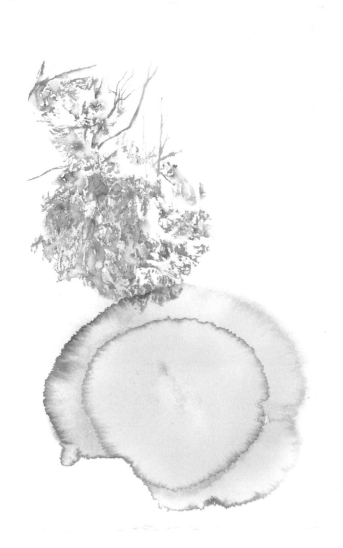

Fragment und Blase

Lüster

Tradition of Beauty

Chinesischer Pavillon

Breathing the Summer

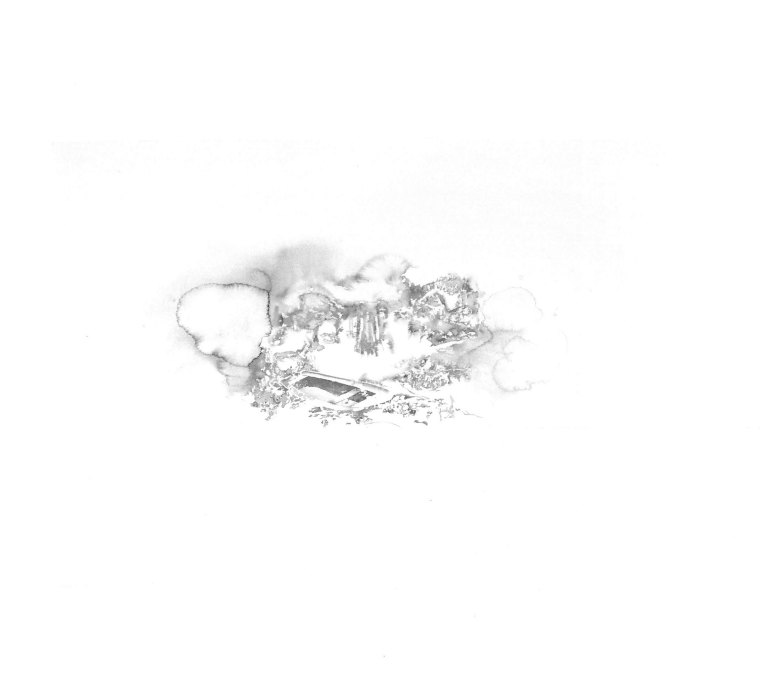

Spiegelung

# Verzeichnis der abgebildeten Werke / List of Works

**Departure**
2002
Acryl und Eitempera auf
Leinwand und Dekostoff /
Acrylic and egg tempera
on canvas and fabrics
210 x 155 cm
S. / p. 21

**Bett / Bed**
2004
Acryl und Eitempera
auf Leinwand /
Acrylic and egg tempera
on canvas
125 x 180 cm
S. / p. 30

**Tuttifrutti**
2006
Acryl und Eitempera auf
Leinwand und Dekostoff /
Acrylic and egg tempera
on canvas and fabrics
150 x 95 cm
S. / p. 22

**Lüster 6 / Chandelier 6**
2005
Acryl und Eitempera
auf Dekostoff /
Acrylic and egg tempera
on fabrics
65 x 50 cm
S. / p. 32

**Teetasse / Cup of Tea**
2006
Acryl und Eitempera
auf Dekostoff /
Acrylic and egg tempera
on fabrics
46 x 37 cm
S. / p. 23

**Lüster 17 / Chandelier 17**
2005
Acryl und Eitempera
auf Dekostoff /
Acrylic and egg tempera
on fabrics
65 x 50 cm
S. / p. 33

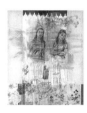

**Blue Mood and Red Hair**
2004
Acryl und Eitempera auf
Leinwand und Dekostoff /
Acrylic and egg tempera
on canvas and fabrics
180 x 145 cm
S. / p. 25

**Robe 6 / Gown 6**
2005
Acryl und Eitempera auf
Leinwand und Dekostoff /
Acrylic and egg tempera
on canvas and fabrics
97 x 122 cm
S. / p. 34

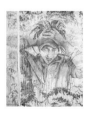

**Flo**
2006
Acryl und Eitempera
auf Dekostoff /
Acrylic and egg tempera
on fabrics
80 x 65 cm
S. / p. 26

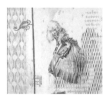

**Robe 3 / Gown 3**
2005
Acryl und Eitempera
auf Leinwand /
Acrylic and egg tempera
on canvas
145 x 160 cm
S. / p. 35

**Sanssouci**
2006
Acryl und Eitempera
auf Leinwand /
Acrylic and egg tempera
on canvas
125 x 145 cm
S. / p. 27

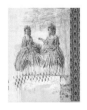

**Robe 1 / Gown 1**
2005
Acryl und Eitempera auf
Leinwand und Dekostoff /
Acrylic and egg tempera
on canvas and fabrics
210 x 160 cm
S. / p. 36

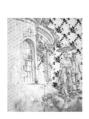

**Chinesischer Pavillon /
Chinese Pavilion**
2006
Acryl und Eitempera auf
Leinwand und Dekostoff /
Acrylic and egg tempera
on canvas and fabrics
Zweiteilig / Two parts,
210 x 170 cm
S. / p. 29

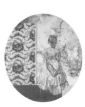

**Robe 7 / Gown 7**
2005
Acryl und Eitempera auf
Leinwand und Dekostoff /
Acrylic and egg tempera
on canvas and fabrics
184 x 159 cm
S. / p. 39

**Brezel / Pretzel**
2006
Acryl und Eitempera auf
Leinwand und Dekostoff /
Acrylic and egg tempera
on canvas and fabrics
74,5 x 59,5 cm
S. / p. 40

**Schlosspark Schönbusch /
Schönbusch Castle Grounds**
2006
Acryl und Eitempera auf
Leinwand und Dekostoff /
Acrylic and egg tempera
on canvas and fabrics
210 x 95 cm
S. / p. 41

**Chinesischer Pavillon /
Chinese Pavilion**
2006
Acryl und Eitempera auf
Leinwand und Dekostoff /
Acrylic and egg tempera
on canvas and fabrics
Dreiteilig / Three parts,
210 x 255 cm
S. / p. 43

**Stille Wasser / Still Waters**
2003
Acryl und Eitempera
auf Leinwand /
Acrylic and egg tempera
on canvas
Zweiteilig / Two parts,
185 x 550 cm
S. / pp. 44/45

**Back to Nature**
2003
Acryl und Eitempera
auf Leinwand /
Acrylic and egg tempera
on canvas
165 x 200 cm
S. / p. 47

**See / Lake**
2004
Acryl und Eitempera
auf Leinwand /
Acrylic and egg tempera
on canvas
130 x 280 cm
S. / pp. 48/49

61

**Plan Cerdà**
2002
Aquarell auf Papier /
Watercolor on paper
75 x 105 cm
S. / p. 50

**Täuschung / Misleading**
2002
Aquarell auf Papier /
Watercolor on paper
56 x 76 cm
S. / p. 52

**Weiden / Willows**
2003
Aquarell auf Papier /
Watercolor on paper
38 x 56 cm
S. / p. 53

**Fragment und Blase /
Fragment and Bubble**
2006
Aquarell auf Papier /
Watercolor on paper
48 x 38 cm
S. / p. 54

**Lüster / Chandelier**
2004
Aquarell auf Papier /
Watercolor on paper
28 x 38 cm
S. / p. 55

**Tradition of Beauty**
2004
Aquarell auf Papier /
Watercolor on paper
38 x 28 cm
S. / p. 56

**Chinesischer Pavillon /
Chinese Pavilion**
2006
Aquarell auf Papier /
Watercolor on paper
28 x 38 cm
S. / p. 57

**Breathing the Summer**
2002
Aquarell auf Papier /
Watercolor on paper
75 x 105 cm
S. / p. 58

**Spiegelung / Mirroring**
2005
Aquarell auf Papier /
Watercolor on paper
56 x 76 cm
S. / p. 59

# Fides Becker

1962 Geboren in Worms, Deutschland / Born in Worms, Germany
1981–1985 Städelschule, Frankfurt am Main
1985–1988 Academie van Beeldende Kunsten, Rotterdam
1986–1989 Hochschule der Künste, Berlin
1985–1996 Rotterdam
Seit / Since 1996 Frankfurt am Main

## Stipendien / Grants

1983 Studienstiftung des deutschen Volkes / German National Academic Foundation
1984 Deutscher Akademischer Austauschdienst / German Academic Exchange Service
1990 Startstipendium / Scholarship, Fonds voor Beeldende Kunsten, Vormgeving en
Bouwkunde, Amsterdam
2003 Atelierstipendium / Artist in Residence, Künstlerhaus Schloss Balmoral,
Bad Ems (Katalog / catalogue)
2004 Reisestipendium für / Travel Grant to New York, Hessische Kulturstiftung
Gastatelier der Stadt Frankfurt am Main in Salzburg / Artist in Residence of the
City Frankfurt am Main in Salzburg
2005 International Studio and Curatorial Program, New York

## Einzelausstellungen (Auswahl) / Solo Exhibitions (Selection)

1992 *Homo Sapiens,* Museum im Andreasstift, Worms
1997 *International Art Festival,* Umbrella Studios, Townsville, Australien / Australia
*Femme Fatale*, Goethe-Institut, Rotterdam (Katalog / catalogue)
1999 Galerie Schuster, Frankfurt am Main
*Suche das Glück nicht weit, es liegt in der Häuslichkeit,* Galerie Karin Melchior, Kassel
2000 *Perfect Housekeeping,* Galerie Schuster, Frankfurt am Main
2001 *Perfect Housekeeping,* Gesellschaft der Freunde junger Kunst, Baden-Baden (Katalog / catalogue);
Galerie Schuster & Scheuermann, Berlin; Galerie Schuster, Frankfurt am Main; Museum für Kunst
und Kulturgeschichte, Goch; Galerie Neuffer am Park, Pirmasens
2002 *Perfect Housekeeping,* Kunstsammlungen der Stadt Limburg an der Lahn;
Galerie Françoise Heitsch, München / Munich; Galerie Billing, Baar, Schweiz / Switzerland;
Kunstraum Bruxelles, Brüssel / Brussels
*Emergency,* Galerie im Osram-Haus, München / Munich (Katalog / catalogue);
Filomena Soares Gallery, Lissabon / Lisbon
2003 Galerie Schuster, Frankfurt am Main
*Nach der Natur,* Galerie Schuster & Scheuermann, Berlin;
Laden N° 5, Kurkolonnaden, Bad Ems
2005 *Stille Wasser,* Galerie Karin Melchior, Kassel
Galerie Schuster, Frankfurt am Main
2006 SWR, Stuttgart

## Gruppenausstellungen (Auswahl) / Group Exhibitions (Selection)

1984    *Fides Becker, Gudrun Differenz, Sabina Wörner,* Galerie Prestel, Frankfurt am Main
           *Die Geyger-Klasse,* Leinwandhaus, Kommunale Galerie, Frankfurt am Main
1990    *5 & X,* Kunstverein Friedberg
1996    *Salon,* Kunsthal Rotterdam
           *Künstlerbücher,* Kunstverein am Lützowplatz, Berlin
1999    *Darmstadter Sezession,* Mathildenhohe Darmstadt (Katalog / catalogue)
           *Keep Your Standard,* Galerie Artis, Darmstadt
           *Kitchen Culture,* Ausstellungshalle der Universität Frankfurt am Main
2000    *Fides Becker, Christine Biehler, Bea Emsbach,* 1822-Forum der Frankfurter Sparkasse,
           Frankfurt am Main (Katalog / catalogue)
2001    *Spektrum Kunstlandschaft,* Kunsthalle Darmstadt (Katalog / catalogue)
2002    *Musterfrau,* Kunsthalle Darmstadt (Katalog / catalogue)
           *Homestories,* T-Systems Nova GmbH Berkom, Berlin
           *Spektrum Kunstlandschaft,* Kunsthalle Trier
2003    *Specificity,* Riva Gallery, New York (Katalog / catalogue)
           *Jahresausstellung der Stipendiaten,* Künstlerhaus Schloss Balmoral, Bad Ems
           *Selbst im weiteren Sinne,* Kunstverein Marburg (Katalog / catalogue)
           *Primetime,* Tri Postal, Lille (im Veranstaltungsrahmen der Kulturhauptstadt Europas 2004 /
           European Capital of Culture Event Programming 2004)
2004    Kunstverein Speyer
           *Kunstlandschaft,* Hessische Landesvertretung, Abu Dhabi
2005    *Most Wanted: Painting,* UBR Galerie, Salzburg
           *Neues aus den Ateliers,* Galerie Schuster, Frankfurt am Main
           *Darmstädter Sezession,* Mathildenhöhe Darmstadt (Katalog / catalogue)
2006    *EssBaar,* Galerie Billing, Baar, Schweiz / Switzerland
2007    *Unverzagt, das Hotel Balzer!,* Künstlerhaus Schloss Balmoral, Bad Ems (Katalog / catalogue)

## Arbeiten in öffentlichen Sammlungen / Works in Public Spaces

Stichting Beeldende Kunst, Amsterdam
Kunsthalle in Emden
Amt für Wissenschaft und Kunst, Frankfurt am Main
Sammlung Deutsche Bank, Frankfurt am Main
Museum für Kunst und Kulturgeschichte, Goch
Landessammlung Rheinland-Pfalz, Mainz
Galerie im Osram-Haus, München / Munich
Ledermuseum Offenbach
Centrum Beeldende Kunst, Rotterdam

## Kunst am Bau / Art and Architecture Project

Neues Justizgebäude / New Judiciary Building Darmstadt

**KUNSTHALLE IN EMDEN**
Stiftung Henri und Eske Nannen und Schenkung Otto van de Loo

Diese Publikation erscheint anlässlich der
Ausstellung / This book is published in
conjunction with the exhibition

**Fides Becker**
**Die Sehnsucht nach anderswo**

Kunsthalle in Emden
21. April–29. Juli 2007 /
April 21–July 29, 2007

**Herausgeber / Editor**
Nils Ohlsen im Auftrag der Stiftung
Henri und Eske Nannen und
Schenkung Otto van de Loo / on behalf of
the Henri and Eske Nannen Foundation
and Otto van de Loo Bequest

Kunsthalle in Emden
Hinter dem Rahmen 13
26721 Emden
Deutschland / Germany
www.kunsthalle-emden.de

**Ausstellung / Exhibition**
Sabine Schlenker, Nils Ohlsen

**Ausstellungssekretariat /**
**Exhibition coordinator**
Margret Rozema

**PR / Marketing**
Ilka Erdwiens

**Restauratorische Betreuung /**
**Restoration consultant**
Sigrid Pfandlbauer

**Museumspädagogik / Museum education**
Claudia Ohmert

**Katalog / Catalogue**
Sabine Schlenker

**Verlagslektorat / Copyediting**
Simone Albiez (Deutsch / German)
Melanie Eckner (Englisch / English)

**Übersetzungen / Translations**
Tanja Ohlsen

**Grafische Gestaltung und Satz /**
**Graphic design and typesetting**
Dana Zcisbcrgcr

**Herstellung / Production**
Ines Weber

**Schrift / Typeface**
Birka

**Papier / Paper**
LuxoSamtoffset, 150 g/m²

**Buchbinderei / Binding**
Verlagsbuchbinderei Dieringer, Gerlingen

**Reproduktionen und Gesamtherstellung /**
**Reproductions and printing**
Dr. Cantz'sche Druckerei, Ostfildern

© 2007 Hatje Cantz Verlag, Ostfildern,
Kunsthalle in Emden und Autoren /
and authors

© 2007 für die abgebildeten Werke von /
for the reproduced works by Fides Becker:
die Künstlerin / the artist
www.fides-becker.de

© 2007 für die abgebildeten Werke von /
for the reproduced works by Robert Capa:
Cornell Capa Photo by Robert Capa 2001/
Magnum Photos/Agentur Focus;
Robert Rauschenberg: Robert Rauschenberg/
VG Bild-Kunst, Bonn, sowie bei den Künstlern
oder ihren Rechtsnachfolgern / the artists, and
their legal successors

**Fotonachweis / Photo credits**
Oliver Abraham, Köln: S. / p. 62
Michael Schippers, Bad Ems:
Vor- und Nachsatz / Endpapers
Uwe Walter, Berlin: S. / p. 31
Andreas Wünschirs, Leipzig: S. / p. 22
Horst Ziegenfusz, Mörfelden-Walldorf:
S. / p. 21, S. / pp. 23–30, S. / pp. 32–59

**Abbildungen / Illustrations**
**Umschlag / Cover**
*Robinson* (Detail), unvollendet /
unfinished, 2006, Acryl auf Dekostoffen /
acrylic on fabrics, 80 x 65 cm

**Vorsatz und Nachsatz / Endpapers**
*Weidmanns Heil* (Hunter's Salvations) und /
and *Weidmanns Dank* (Hunter's Thanks),
2003, Wandmalerei auf Tapete und Stuck /
wallpaper on wallpaper and stucco
Ehemaliges / Former Hotel Schützen-Hof,
Bad Ems

**Erschienen im / Published by**
Hatje Cantz Verlag
Zeppelinstraße 32
73760 Ostfildern
Deutschland / Germany
Tel. +49 711 4405-200
Fax I 49 711 4405-220
www.hatjecantz.com

Hatje Cantz books are available inter-
nationally at selected bookstores and
from the following distribution partners:
USA/North America – D.A.P.,
Distributed Art Publishers,
New York, www.artbook.com
UK – Art Books International, London,
www.art-bks.com
Australia – Tower Books, Frenchs Forest
(Sydney), www.towerbooks.com.au
France – Interart, Paris, www.interart.fr
Belgium – Exhibitions International, Leuven,
www.exhibitionsinternational.be
Switzerland – Scheidegger, Affoltern am Albis,
www.ava.ch

For Asia, Japan, South America, and Africa,
as well as for general questions, please contact
Hatje Cantz directly at sales@hatjecantz.de,
or visit our homepage at www.hatjecantz.com
for further information.

Buchhandelsausgabe / Trade edition
ISBN 978-3-7757-1968-1
(Hardcover mit Schutzumschlag /
with dust jacket)

Museumsausgabe / Museum edition
ISBN 978-3-935414-21-8 (Hardcover)

Printed in Germany

**Mit besonderem Dank der Künstlerin an /**
**Particular thanks of the artist to**
Florian Ebert, Sven Herrmann, Ulrike
Hölzinger-Deuscher, Sebastian und / and
Thomas Jacobi, Katharina Király, Dr. Klaus
Klemp, Antje Kroll, Sabine Küffner, Silvia Lehr
und / and Gregor Wald, Burkhardt Muck,
Regina Notdurfter, Galerie Pierogi in Brooklyn
und / and Leipzig, Claudia Scholtz, Galerie
Schuster in Frankfurt am Main und / and
Berlin und allen Sammlern, die ihre Arbei-
ten der Kunsthalle in Emden zur Verfügung
gestellt haben und namentlich nicht genannt
werden möchten / and all collectors who
lent their works to the Kunsthalle in Emden
for the exhibition and who prefer to remain
anonymous.

Für Thomas

**Mit großzügiger Unterstützung von /**
**With generous support of**

Amt für Wissenschaft und Kunst,
Frankfurt am Main

**hessische kultur stiftung**

Ministerium für Bildung,
Wissenschaft, Jugend und Kultur
**Rheinland**Pfalz